Freebies!

www.papeteriebleu.com/lettering

YOUR DOWNLOAD CODE: LETR1287

@papeteriebleu

Papeterie Bleu

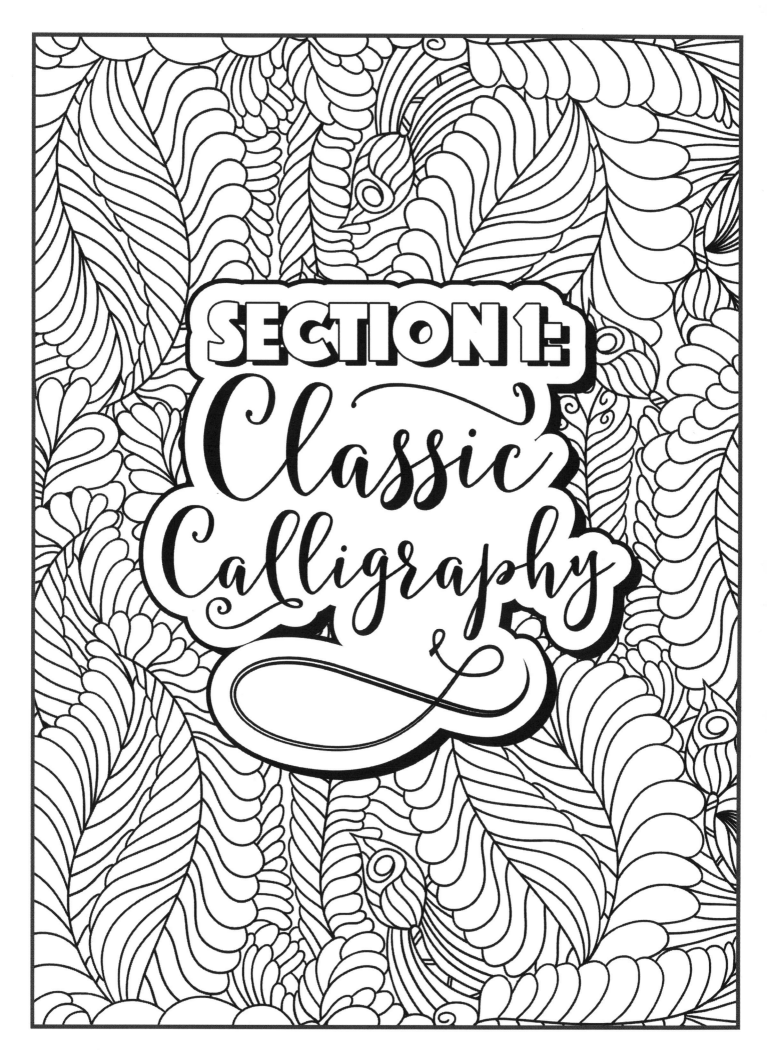

SECTION 1: Classic Calligraphy

A A A

a a a

B B B

b b b

C C C

c c c

D D D

d d d

E E E

e e e

F F F

f f f

G G G

g g g

H H H

h h h

J J J

i i i

J J J

j j j

K K K

k k k

\mathcal{L} \mathcal{L} \mathcal{L}

ℓ ℓ ℓ

M M M

m m m

N N N

n n n

O O O

8 8 8

P P P

p p p

Q Q Q

q q q

R R R

r r r

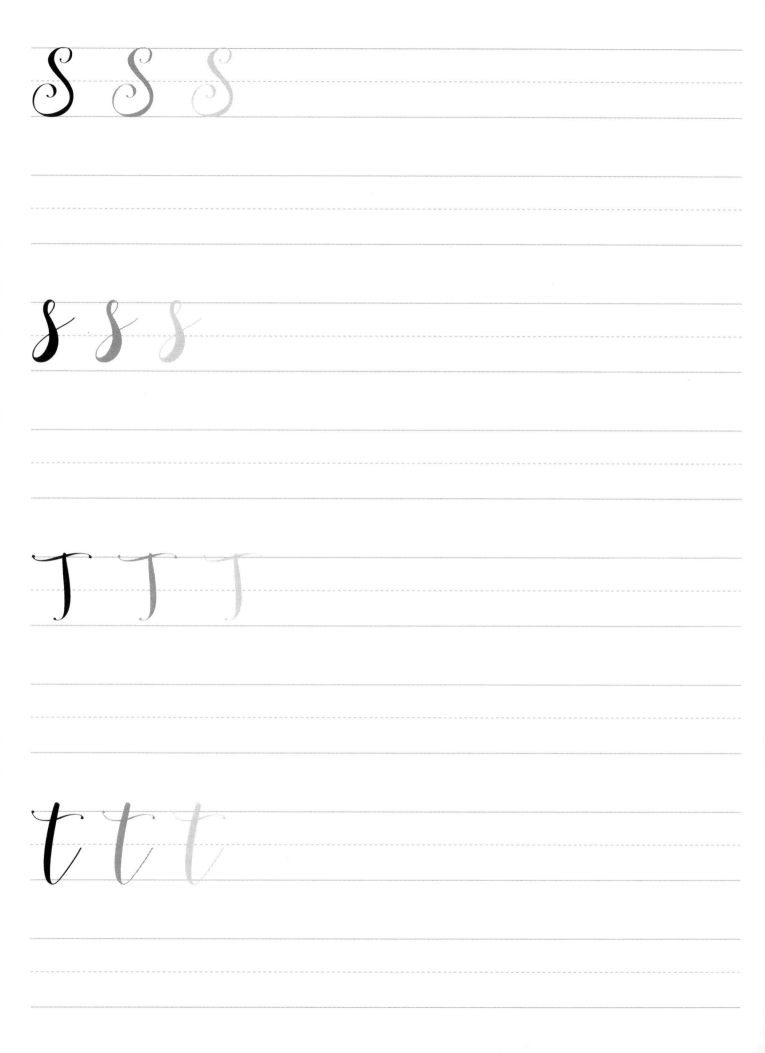

U U U

u u u

V V V

𝒱 𝒱 𝒱

W W W

w w w

X X X

x x x

Y Y Y

y y y

Z Z Z

z z z

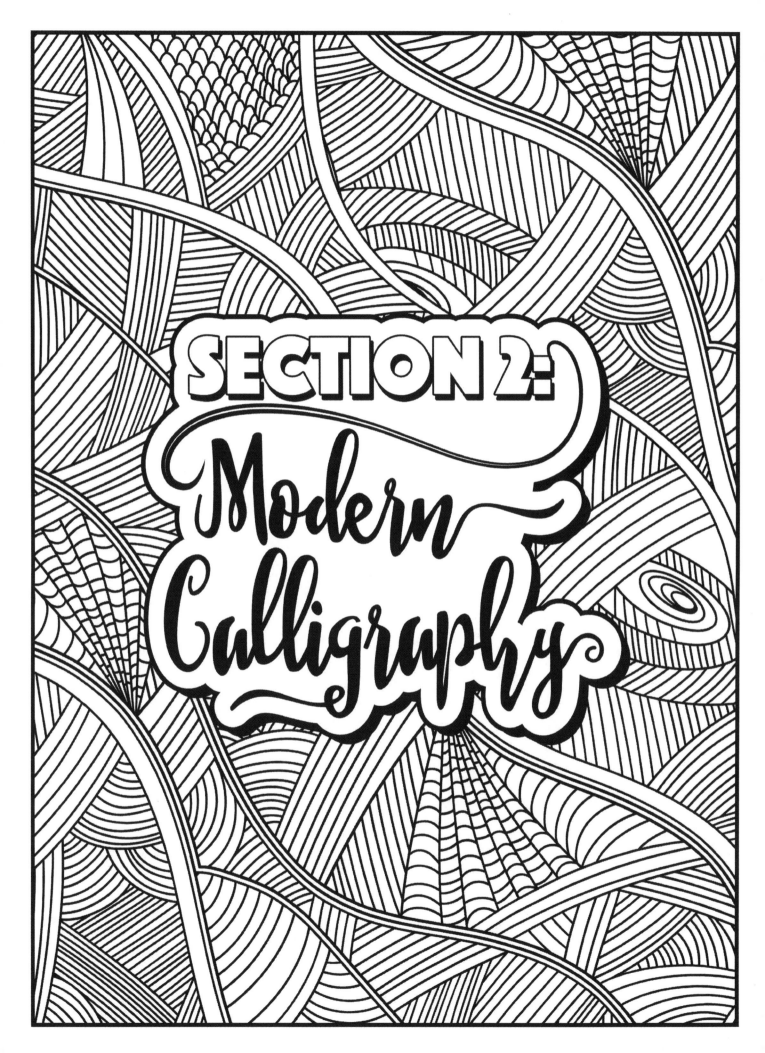

A A A

w w w

B B B

b b b

C C C

c c c

D D D

d d d

E E E

e e e

f f f

f f f

G G G

g g g

H H H

h h h

g g g

i i i

f f f

j j j

K K K

k k k

2 2 2

ℓ ℓ ℓ

 M M

m m m

N N N

 n n

O O O

o o o

p p p

p p p

Q Q Q

q q q

R R R

r r r

SSS

sss

JJJ

ttt

W W W

w w w

X X X

x x x

y y y

y y y

z z z

z z z

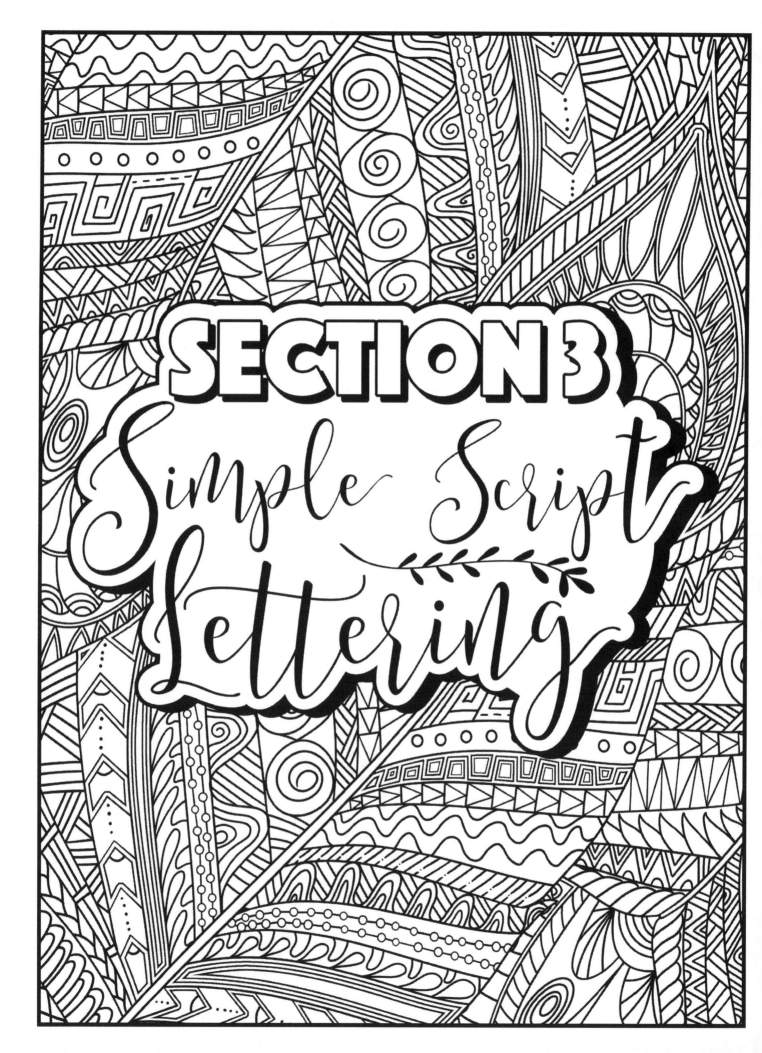

SECTION 3
Simple Script
Lettering

\mathcal{A} \mathcal{A} \mathcal{A}

a a a

\mathcal{B} \mathcal{B} \mathcal{B}

b b b

C C C

c c c

D D D

d d d

𝓔 𝓔 𝓔

𝑒 𝑒 𝑒

𝓕 𝓕 𝓕

𝓯 𝓯 𝓯

\mathcal{G} \mathcal{G} \mathcal{G}

g g g

\mathcal{H} \mathcal{H} \mathcal{H}

h h h

𝒥 𝒥 𝒥 𝒥

𝒾 𝒾 𝒾

𝒥 𝒥 𝒥 𝒥

𝒿 𝒿 𝒿

K K K

k k k

L L L

l l l

\mathcal{M} \mathcal{M} \mathcal{M}

\mathcal{M} \mathcal{M} \mathcal{M}

\mathcal{N} \mathcal{N} \mathcal{N}

\mathcal{N} \mathcal{N} \mathcal{N}

𝒪 𝒪 𝒪

𝒶 𝒶 𝒶

𝒫 𝒫 𝒫

𝓅 𝓅 𝓅

Q Q Q

q q q

R R R

v v v

\mathcal{S} \mathcal{S} \mathcal{S}

\mathcal{f} \mathcal{f} \mathcal{f}

\mathcal{T} \mathcal{T} \mathcal{T}

t t t

𝓤 𝓤 𝓤

𝓊 𝓊 𝓊

𝒱 𝒱 𝒱

𝓋 𝓋 𝓋

W W W

w w w

X X X

x x x

Y Y Y

y y y

2 2 2

3 3 3

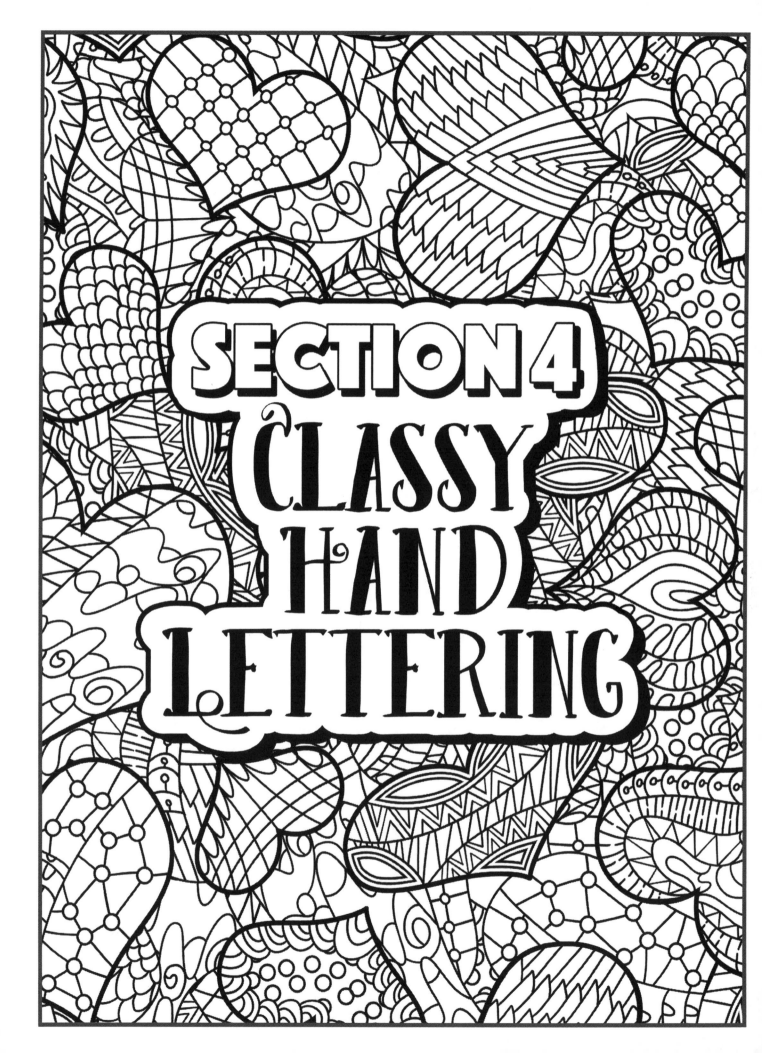

SECTION 4
CLASSY HAND LETTERING

I I I

I I I

J J J

J J J

U U U

U U U

V V V

V V V

WWW

WWW

XXX

XXX

Made in the USA
San Bernardino, CA
20 December 2017